鄧石如 （1743～1805）

鄧石如，原名琰，字石如，自號頑伯。

這個名字寄寓了他「不低頭、不阿諛逢迎、人如頑石、一塵不染」的清白品格。嘉慶元年(1796)，清仁宗顒琰即位，鄧琰爲避諱而更名，乃以字行，名曰石如，字頑伯。他的家在皖公山下，幼年時常在家鄉的大龍山上砍柴和鳳凰橋下釣魚，十七歲後，長期雨笠布袍，浪跡天涯，所以又自號完白、完白山人、完白山民、龍山樵長、鳳水漁長、芨遊道人、古浣子等。家住安徽省懷甯縣大龍山西北的白麟阪，一條水像衣帶似的緩緩地流過鳳凰橋下，秀若芙蓉的大龍山環繞著白麟阪的周圍，山上林木蔭翳，山下人煙相望，猶如世外桃源之境。鄧石如生前自鐫的印章有「家在四靈山水間」、「家在龍山鳳水」、「繞屋皆青山」，都是對家鄉的傳神寫照。

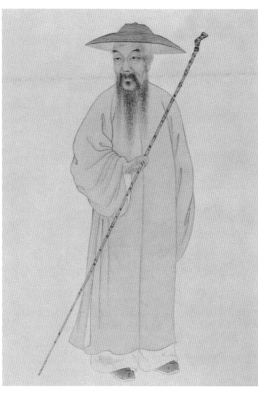

清 葉衍蘭《鄧石如畫像》

鄧石如，名琰，字石如，一號完白山人。曾於梅鏐府上鑑賞其豐富收藏一段時期，期間致力於三代至六朝金石之研究。鄧書各種書體可謂皆擅，其中篆隸更以「何處讓冰斯！」一語自信地突破古人藩籬，後世稱其爲清代碑學第一人。篆刻方面，又以凝重含蓄之特色自成一家，謂之「鄧派」。其書法篆刻之流風，影響後世甚爲深遠。（薇）

其祖上於明初從江西南昌遷居安徽懷甯，鄧石如的祖父鄧士沉精書法、歷史，終身布衣蔬食，不慕榮利，父親鄧一枝性兀傲，善詩文、工書畫，精研史籀之學，更愛刻石，參加科舉而未取得功名，長年在家鄉和外地教書以維持生計。鄧石如的幼年時代，家境貧寒，備嘗艱辛。只在九歲時跟父親在塾中讀了一年書，後來就砍柴、販賣餅餌來養活自己。在祖父和父親長期潛移默化的影響下，他對於書法、金石、詩文發生了濃厚的興趣，常常摹仿父親木齋先生的篆刻和隸書，他摹仿的漢人印篆也很有功力。鄧石如十七歲便開始憑一技之長，走上了以書刻自給的道路。在安徽甯國、江西九江等地刻印賣字。乾隆三十九年(1774)，三十二歲的鄧石如在安徽壽州「循理書院」爲諸生刻印，並以小篆爲諸生書箋，被書院主講梁巘賞識，梁巘以李北海書飲譽當時書壇，他認爲鄧石如雖未諳書法，但渾鷙的筆勢蘊含了無限的潛力。他將鄧石如介紹到江甯舉人梅鏐家，乾隆四十五年(1780)是鄧石如書法成熟的關鍵時期，這一年他到梅鏐家住了六個月，凡梅家所藏《石鼓文》、李斯《嶧山碑》、《泰山刻石》、《漢開母石闕》、《敦煌太守碑》、蘇建《禪國山碑》及皇象《天發神讖碑》、李陽冰《城隍廟碑》、《三墳記》各臨摹百本。又苦於篆體不備，手寫《說文解字」二十本。半年而畢，又旁搜三代鍾鼎及秦漢瓦當碑額，以縱其勢、博其趣。對篆書下了一番苦功之後，鄧石如又繼之學習漢隸，臨摹《漢史晨前後碑》、《華山碑》、《白石神君》、《張遷》、《校官》、《孔羨》、《受禪》、《大饗》各五十本，後來又到揚州地藏庵僧舍臨習篆隸書，與程瑤田往還半載。程瑤田把自己所藏的數十本書帖借給他抄錄臨摹，鄧石如常常徹夜不休。程瑤田還把自己所著的書學五篇送給他，鄧石如朝夕揣摹，至此，鄧石如形成了自己的書學主張和成熟的書法風格。

鄧石如自十七歲走出家門之後，足跡遍及大江南北，他登覽的名山大川有安徽的黃山、九華山；江蘇的金山、焦山、北固山、太湖、虎丘；福建的武夷、浙江的天臺、雁蕩山、西湖、河北的盤山、西山、居庸關和十三陵；山東的岱嶽；江西的廬山和鄱陽湖；湖南的衡嶽、洞庭湖；湖北的龜、蛇和珞珈等。他一生的大部分時間往來於南京、

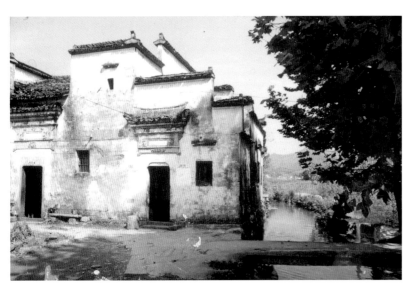

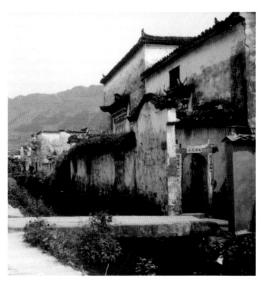

鎮江、揚州、鹽城、蘇州、常州之間。幾度中秋和除夕，他都在各地與朋友們暢論和切磋道藝，卻不曾回到故鄉和家人團聚。窮困的境遇始終不能阻止他濃厚的遊興。他不但把絢麗的山光水色盡收眼底，那些散佈在祖國各地的「殘碑斷碣」更是他在書刻道路上藉以吸收養料的資源和良師益友。為了訪求古代石刻，他多次攀登泰山，嶧山，整天坐在石刻下細心揣摹，流連忘返，乾隆四十七年（1782），鄧石如登匡盧絕頂訪碑碣，由於所帶乾糧不足，竟至八天沒有飯吃，只得以山上野果充饑，然而對石刻的考察研究，卻絲毫不肯放鬆。他遊黃山，攬了兩大囊秀詭的黃山石，壓得他足破肩腫，人皆笑他癡迷，而他依然洋洋有喜色，如獲至寶。凡他足跡所至，必搜求金石，拜訪名賢。或當風雨晦明，弛擔逆旅，摹其風神；目觀松樹之形，摹其挺拔，他書法的超逸也得益於此。縱意作書，以舒胸中鬱勃之氣，書數日必遊，遊倦必書，客中以為常事。他常坐松樹下，耳聽松濤之聲，望古興懷，濡墨盈斗。鄧石如視遊覽為生命，直到年逾花甲仍然不肯駐足。六十二歲時，還在山東作泰山之遊，直到年盡歲畢，在家人的催促之下，才經揚州、常州等地拜訪了好友後，繞道回到故鄉。在他將與世長辭的那年，還曾不避艱辛到皖南涇縣為「孔子廟庭」書寫楹聯碑額，沒有寫完就抱病歸家，遂一病不起。在數十年的遊歷歲月中，他一直把布衣、斗笠、草履、藤杖作為途中親密的夥伴，荒廟野寺也

安徽省懷甯縣大龍山處民居（蔺湘攝）

此圖為鄧石如故鄉之民居，是他從小曾生活過的地方，其民居具有典型的安徽民居建築結構的風格。此靈地曾蘊育出一位書壇豪傑鄧石如。

經常是他旅途中難得的棲息之所。也正是這數十年的遨遊，使他不僅能通過臨摹古人碑碣，汲取了豐富的營養，而且又在實際藝術生活中和對大自然的觀察領略中，進步成熟了他的書法篆刻技巧，他終於寫出了篆、隸、真、行、草各體皆備的大量成功之作。

鄧石如一生沒有做官，以刻印賣字維持生計，他不趨慕富貴，一直清貧自守，十八歲時與同邑潘氏結婚，四年後潘氏病卒。四十二歲時由梅鏐介紹與鹽城徐嘉穀定交，又由徐嘉穀介紹與鹽城歲貢生、安徽建德訓導沈紹芳之女結婚。沈氏時年二十一，自誓必嫁海內名士，她一眼就看中了年歲長她一倍的鄧石如。有如此英鑒卓識的女子為伴，給鄧石如蕭冷的生活增添了溫暖和柔情。婚後，他們伉儷情深，琴瑟和諧，可惜沈氏三十九歲就去世了。這對晚年的鄧石如來說是

三國魏《孔羨碑》局部 拓本 北京故宮博物院藏拓本

評：「斬釘截鐵，惟此足以當之」。「此碑以方正板實勝，略不滿者稍帶寒儉之氣，六朝人分楷多宗此種，唯北齊少似之者」。鄧石如受其影響頗大。

此碑又名《孔羨修孔廟碑》，為魏隸代表。楊守敬

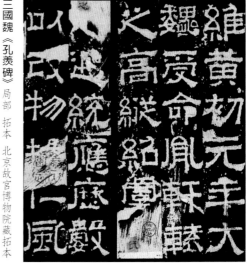

2

一個沈重的打擊。鄧石如誠懇好學，程瑤田稱他「一切遊客習氣絲毫不染，蓋篤實好學君子」，可謂篤實之論。乾隆五十五年（1790）戶部尚書曹文植邀請鄧石如和他一起入都，鄧石如獨戴草笠、韌芒鞋，騎驢比曹文植晚三天出行，他們在山東相遇，山東一省巡撫以下官吏都出郊迎接曹文植。鄧石如騎著驢經過轅門，受到門吏的訶斥，曹文植遠地看見鄧石如，趕忙請入，讓他坐上坐，對眾人讚揚說：「此江南高士鄧先生也，其四體書皆為國朝第一。」從山東臨行時，官吏為鄧石如準備車騎僕從，鄧石如推辭了，入都後，由於鄧石如沒有拜訪內閣學士翁方綱，受到翁氏的詆毀，說他書法不合六書之旨，一時附和者甚眾。曹文植只得把他介紹到兩湖總督畢沅的署中。嘉慶元年（1796）鄧石如乘舟載著丹徒袁廷極送他的兩隻鶴歸鄉，路過金陵，孫中丞看上了那兩隻鶴，想買下來，並願送給他兩隻灰鶴，鄧石如拒絕了，他說自己的兩隻鶴「此海鶴也，非鶴也，與鶴為奴，鶴不受也。」他把兩隻鶴寄養在安慶集賢關僧院，嘉慶七年（1802）雄鶴被郡守樊晉籠去，鄧石如寫千言書致郡守，郡守無言以對，只有把鶴放回來，這兩件事在當時被傳為佳話，遠近聞名，鄧石如的性情個性也鮮明地展現出來。

東漢《開母廟石闕銘》局部　123年　明拓本
北京故宮博物院藏拓本

鄧石如居於梅鏐府上期間曾見《漢開母石闕》，曾臨摹之。漢代石刻之傳世拓本以隸書為多，此件篆書拓本品質佳，字體秀逸，篆法方圓。此石闕立於東漢延光二年（123），於河南登封縣開母廟遺址。（蕊）

清 梁巘《七言絕句》紙本　118.3×56.5公分
北京故宮博物院藏

梁巘，字聞山，號松齋，工書法。楊守敬云：「聞山用筆中鋒，論眞言獨諦，俱可謂度書之金針。」與梁同書稱「南北二梁」。鄧石如書法在三十二歲時曾受到其肯定與賞識。

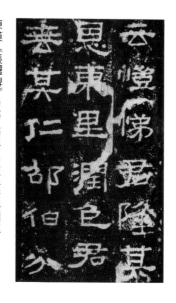

東漢《張遷碑》局部　拓本　山東泰安岱廟藏
本碑全稱《漢故穀城長蕩陰令張遷表頌》，明初出土，此碑為漢碑中風格雄強的典型作品。鄧石如多習此碑。其書法多用方筆，結字沈實茂密，質樸古拙。

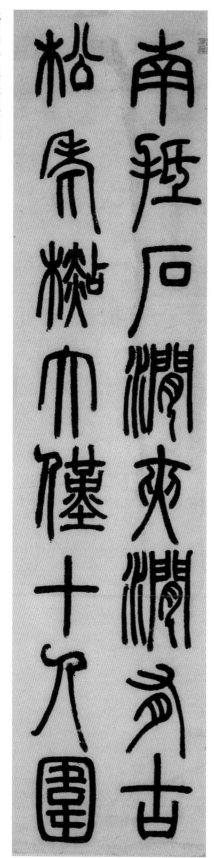

鄧石如《白氏草堂記六屏》局部　1804年　紙本　日本私人藏
此作為鄧石如篆書代表作之一。鄧氏篆隸作品取法於碑刻石闕，而因此書風帶有雄渾的氣息。以逆鋒起始，筆劃無論橫豎皆相當均勻，書寫律動相當流暢。（蕊）

《篆書四箴四條屏》

1791年 紙本 206×31.3公分
北京故宮博物院藏

此屏為鄧石如四十九歲時以李陽冰篆書筆意寫成的精品。整幅筆意用「鐵線」之篆意來表現，結構嚴謹，筆法灑脫自如，同時又突破傳統的玉箸篆風格，在此基礎上又融入一些金石銘文的特點，復滲入隸書的一些筆法，獨具婉麗圓勁的魅力。此四條屏錄宋代程頤《四箴》文。

鄧石如以篆名世，其篆書常獲時人讚譽歌頌。鄧氏風格，獨具特色的「鄧篆」飲譽書壇。其篆書早年習李斯、李陽冰，且能得其神與韻而融貫其中，一避時人習篆效法王澍，取法乎上。時人固守五澍鐵線玉箸之說，得其勻稱光潔之要，其末流借助燒毫截

鋒，不擇手段，致使篆書拘謹靡弱，了無生氣，而鄧石如卻應機權變，融多家之神，且又能從溫柔敦厚首額篆書中吸取了婉轉飄動的意趣，稍稍以隸書之筆意滲入其中，字形方圓互用，姿態新穎，用筆靈活穩健，骨力堅韌，一掃時人篆書呆板、纖弱、單調、雷同之氣。鄧石如平生愛寫屏條，這也許與清代房屋的建築結構形式有一定關係。且加之屏條的整體連貫性，張掛以後更顯示出一種精研經學、校勘學、金石學等，著述甚豐。此軸書五氣派和書法藝術具有震撼的張力。

縱覽鄧石如的習書歷程，品其所留存下來的篆書書作，我們可以清晰看到，鄧石如早年篆書多以臨習諸家範本，汲取神韻、用

清 錢坫 《語摘》

1798年 紙本 125×57.4公分 北京故宮博物院藏

錢坫，清乾隆九年(1744)生，嘉慶十年(1806)卒，年六十三，上海嘉定人，字獻之，號十蘭，又號篆秋。乾隆三十九年副榜，官乾州州判，與鄧石如為同時期人。工刻印，間作蘭竹，書法師李陽冰城隍廟碑，所作篆書清秀勁健，名滿天下。

清 孫星衍 《篆書五言古詩》軸 紙本 163.4×60公分

北京故宮博物院藏

孫星衍(1753～1818)字伯淵，今常州人，與鄧石如為同時期人，篆書師法同宗，然個性遜於鄧石如，其人言古詩一首，承襲唐代玉箸篆，筆劃細瘦圓轉，單一而規整，行筆嫻熟流暢，線條則實而有力度。整體工整穩健，疏朗而閒雅古麗，不失為仿古篆書中的佳作。

筆、結構之精華，多以結字，或某家之筆意進行創作。中年時期所作，字形長而略方，筆致輕鬆而流暢，趣味近乎飄逸而舒展。晚年篆書已臻妙境，漸趨奔放，字形愈顯狹長的同時，下筆粗重勁利，勢猛而氣足。從其作品中也不難感受到漢人篆書碑刻所特有的寬博和渾樸之氣。鄧石如的篆書在汲取秦漢碑刻的不同特點之同時，再加以自身的理解、融合與提煉，突破了時人篆書流俗的籠罩，風姿綽約，鶴立於清代書壇。作為林泉高士的鄧石如，可謂清人書壇的標誌人物。他不僅在當時具有扭轉時風的作用，且對後來的碑派書法和篆刻藝術的發展產生深遠的影響，在確立和完善碑派書法的技法和審美追求上具有開宗立派的意義。

釋文：程夫子四箴，乾隆辛亥春末古浣後學鄧琰敬書

視箴曰：心兮本虛，應物無跡。操之有要，視為之則。蔽交於前，其中則遷。制之於外，以安其內。克已復禮，久而誠矣。聽箴曰：人有秉彝，本乎天性。知誘物化，遂亡其正。卓彼先覺，知止有定。閑邪存誠，非禮勿聽。方箴曰：人心之動，因言以宣。發禁躁妄，內斯靜專。矧是樞機，興戎出好。吉凶榮辱，惟其所召。傷易則誕，傷煩則支。已肆物忤，出悖來違。非法不道，欽哉訓辭。動箴曰：哲人知幾，誠之於思。志士勵行，守之於為。順理則裕，從欲惟危。造次克念，戰兢自持。習與性成，聖賢同歸。

5

《篆書文》

北京故宮博物院藏 紙本 117×74公分

此作爲鄧石如篆書作品。文軸書錄自《荀子·宥坐》。款署「頤齋大人屬書，鄧琰」。鈐「鄧琰」（白文）、「石如」（白文）印。從題款識上看其作品應該書於乾隆年間，此軸書法，可窺鄧氏用筆細勻，受《嶧山碑》及李陽冰篆法影響較深，使用羊毫中鋒，筆劃圓勁，收筆處略出鋒，呈尖峭狀。行筆輕鬆自如線條圓轉流暢，屬於典型的傳統玉箸篆之範疇。

鄧石如初以「二李」（編注：李斯、李陽冰）爲宗（編注：李斯、李陽冰），繼而從摩崖墓誌等碑刻中吸取養分，融隸入篆，大膽使用柔韌而易於起倒的長鋒羊毫，尖、圓、方筆並用，極大地豐富了篆書的用筆，「筆從曲處還求直，意入圓時覺更方」。多數筆劃，先是蓄勢、藏銳即圓，在匀力運至劃末時，略提，鋒露即收，故得勁利之健而無虛尖之病，如「金針倒

掛」、「雲龍偶露鱗爪」，圓筆是此軸中運用最多的筆法。逆鋒起，至劃尾，稍加駐筆，即是筆回收，故得渾厚樸茂之勁而無「怯薄」之疾。再者殺鋒以取勁折，易「二李」圓轉之畫，字態雖同屬長形，但比之略帶粗闊。

鄧石如以隸書「精而密」的結字方法作篆書，達到「婉而通」的效果，是此軸結構的重要特徵。他巧妙地將「疏與密」的矛盾強調得恰到好處，並使之統一在一個整體中。因此其篆書凝歛團結，固若金湯。至空白處，則長腳大曳極盡遒健婀娜、恢弘流暢之致，從而形成了疏蕩與堅實，空靈與豐厚的強烈對比。通篇布白、字距、行距緊密。在單個字的結構與布白處理上，是他「疏處可以走馬，密處不使透風」書學理論在實踐中的具體運用。

秦《嶧山刻石》 西元前219年 宋淳化四年複刻本
218×84公分 山東嶧縣嶧山藏

《嶧山刻石》爲皇二十八年（西元前219年）秦始皇東巡登嶧山，丞相李斯等爲秦始皇歌功頌德而立。是爲始皇刻石之始，書體爲小篆，傳爲李斯手筆，此石久佚，世間複刻本甚多。目前所發現最早的複刻本爲北宋版本，是根據徐鉉的臨本去摹刻的。鄧石如早、中期的篆書受其影響頗大。主圖中篆文軸乃以《嶧山碑》之筆調而書之。

清 吳熙載《篆書臨完白山人書》軸 紙本 122.7×39.8公分 北京故宮博物院藏

吳熙載（1799～1870），原名廷颺，號讓之，別署讓翁、晚學居士、方竹丈人等。其擅作四體書，流傳至今的書法以篆書成就最高。其小篆寫得委婉流暢、婀娜多姿。其擅用長鋒筆尖，既強調起止處用筆的變化，又能表現出他對線條的深刻理解。在鄧石如的書法篆刻藝術的傳人中，吳讓之是真正的「鄧派」傳人。

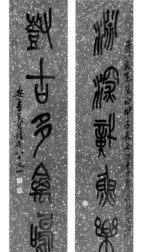

清 吳昌碩《篆書五言聯》1924年 紙本 155×30公分
上海朵雲軒藏

吳昌碩（1844～1927），原名俊卿，字昌碩，號缶廬、苦鐵、浙江安吉人。其篆書得力於石鼓文，用筆之法初受鄧石如、趙之謙、吳大澂等人的影響，早期寫石鼓文較平實，中年則寫石鼓文時融會變通，早年受鄧石如的影響，以後在臨寫中取歛勢，晚年筆法恣肆縱橫、圓厚蒼勁、老辣深沉，形成自己獨特的藝術風格。

頤齋大人屬書

鄧琰

《野鶴巢邊篆書》

1799年 軸 紙本 116.4×34.5公分
北京故宮博物院藏

此作爲篆書，凡三行，每行六字，正文十四字，款署「頑伯鄧石如」。其用筆靈活，同「二李」的篆書有明顯的區別，不是那種粗細一致，結構嚴整的「鐵線篆」、「玉箸篆」，而是結構疏朗，剛而不火，靜而不板，筆力千鈞，具有陽剛之美，在鄧氏的作品中是一件不可多得的佳作。清朝的楊翰《息柯雜著》：「完白篆法直接周秦，繼六書之絕學，片褚隻字，世寶尚之。眞書深於六朝人，蓋以篆隸用筆之法行之，姿媚中別饒古澤，固非近今所有。」清代康有爲《廣藝舟雙楫》云：「完白得力處以隸筆爲篆。」又，「本朝書有四家，皆集大成以爲楷。集分書之成，鄧頑伯也；伊汀洲（秉綏）也；集臨學之成，劉石庵（墉）也；集碑學之成，張廉卿（裕釗）也。」近人馬宗霍《霋嶽樓筆談》：「完伯以隸書作篆，故篆勢方，以篆意入分，故分勢圓。兩才皆得之冥悟，而實與古合。然卒不能儕於古者，以胸中少古人數卷書耳。」鄧石如篆書用圓筆，其篆書蒼勁莊嚴，流利清新，主要吸收漢碑篆額和李陽冰《三墳記》等篆書的體勢筆意。

在這幅《野鶴巢邊篆書》軸中，鄧石如用筆沈雄樸厚，字體微長，與秦漢瓦當額文相接近，而渾融無跡，自成風格，實爲大家之手筆，非常人之所及。方廷瑚評曰：「石如精通六書，落筆皆本說文，絕無省文俗體混入。」此語中肯公允，同時也反應出鄧石如學識與素養，以此學養與其才氣達合，方可縱橫捭闔，也便自然水到渠成。從鄧氏書作中便可領略其篆溯追秦前，風格高古，字中以逆鋒入筆，但豎畫往往回鋒收筆，只是提筆作結，聽其自然，頗顯空靈、清新。

此軸是鄧石如爲己所書，一直掛在書房「求聲館」中。鄧石如家養二鶴，人稱「鶴子」的鄧石如每日放鶴垂釣，手持釣竿，肩負仙鶴，或至荒郊野嶺，所釣之魚皆爲鶴食。其家園中有古松一株，枝竿修密，可以避雨，鄧公便在古松下築一鶴巢，與其書齋相對，可時刻與鶴相視而語。此景此情，便有此作。

戰國《石鼓文》局部 拓本 90×60公分
北京故宮博物院藏

《石鼓文》，刻在十塊鼓形石頭上的銘文。石鼓上環刻的内容是歌頌田獵宮囿美好的四言詩辭，又稱《獵碣》文。其結體疏朗，樸厚雄渾，是一種大篆向小篆過渡的書體，兼有二者之美，用篆趨於小篆，行款工整，朱簡所著《印經》中云「摹印家不精石鼓款識等字，是作詩人不曾見詩經楚辭。」

唐 李陽冰《三墳記》局部 拓本 152×131公分
西安碑林藏

《三墳記》爲李曜卿兄弟三人墓記，李季卿撰文，李陽冰篆書。李陽冰，字少溫，李白族叔，他是以篆書聞名的一代書家。他初學《嶧山碑》，後參以古文加以變化，自成一家。他的篆書由唐至明評價甚高。明趙崡《石墨鐫華》稱讚李陽冰篆書「瘦細而偉勁，飛動若神」，鄧石如篆書得其要旨。

右頁下圖：清　趙之謙《篆書許氏說文敍冊》紙本
32.4×57.5公分　北京故宮博物院藏

趙之謙（1829～1884），字益甫，撝叔，號悲庵，別號
鐵三、無悶、冷君、憨寮、梅闇等，浙江會稽人。趙
之謙其篆書曾風靡一時，他的篆書出自其北碑的功
底，初從鄧石如那裏得到啓發，鄧以隸入篆，而趙則
以北魏造像法入篆，他抓住了篆書的起迄處，以造像
之方筆起筆、收筆，在提按中使鋒芒得以微妙的顯
露，其間氣機流宕，令人叫絕。

上圖：清　吳昌碩《篆書臨石鼓文》紙本　149.5×
82.3公分　北京故宮博物院藏

吳昌碩之篆書得力於石鼓文，他的用筆之法初受鄧石
如影響，以後在臨學石鼓文時則能融會貫通，從其存
世的大量臨書的作品中可窺：早期較為平實，中年漸
取歌勢，左低右高，晚年恣勢縱橫，脫於原形，用筆
圓厚蒼勁，老辣深沉，獨具特色。

釋文：野鶴巢邊松最古，仙人掌上雨初晴。

《朱韓山座右銘》

1799年 軸 紙本
日本私人藏

此作內文二十八字，款五字。鄧石如此件作品書風與《泰山刻石》似乎有此淵源。此幅作品用筆圓潤流轉、端整、內斂、中鋒運筆線條均衡，將飛白處減少至最低。筆劃的轉折處明顯看出鄧石如受到秦漢石刻的影響很深，字中略帶溫潤與平和，然則又見其單個字的結體處理上輕靈流美，透出一股強烈的「鄧氏」自家面目。例如下圖《泰山刻石》中的「金石刻」三字，「金」字對稱，而「石」「刻」二字在右下方留下空間；再觀鄧石如這件作品，整體看來字幾乎完全對稱（除了「氣」字外），且每一字皆以強勁筆劃起始。

在鄧石如的篆書實踐，他遍摹多家，取眾之長，且篆書面貌又常以多種形式表現。據鄧石如自稱：「余初以少溫為歸，久而審其利弊，於是以《國山石刻》、《天發神讖碑》、《三公山碑》作其氣，《開母石闕》致其字是信筆賦形，不落俗套。尤在字的轉角

其樸，《之罘二十八字》端其神，《石鼓文》以邕其致，彝器款識以盡其變，漢人碑額以博其體。」由此可想，鄧石如早期對《祀三公山碑》就有了精湛的深刻的理解和研究。因為此時寫出《三公山碑》的集字聯便會自然心手相應，妙趣橫生。

鄧石如是一位以篆、隸著稱的大家，尤其數字聯而言對於一代大師鄧石如實為小技也。其七言集字聯以其獨到的審美，以骨勁茂豐，雅潔勻稱的風格卓現於欣賞者的視覺中。輔之於其作品的有多種漢碑的養料，其筆下得《曹全》之秀逸，《夏承》之奇古，《衡方》之淳厚，《石門》之恣肆，儀態橫生，廣收博引。加上他能以篆法入隸，以中鋒為根，圓潤遒勁，如綿裹藏針；毫剛而墨柔，體方而神圓。篆情隸意兩者自得冥悟有水乳交融之妙。細細品味其個字，不僅覺

和收筆處多用折與轉法，圓活流暢，不露痕跡。豎筆向下彎曲、延伸、映潤修長，自得篆書之風韻。通覽全作以縱向結體，橫向呼應取勢，略有微妙的收放變化，通篇整齊化一，落落有致。

清 孫星衍 《篆書文語》軸
紙本 123×35公分 日本私人藏

孫星衍書法以篆、隸著稱，對金石碑版有頗深的研究，取法泰漢刻石。此幅篆書作品，可說取法於唐代所尚之玉箸篆，筆劃細瘦，筆力遒勁，用筆相當挺拔卻圓潤，結體相當平穩而嚴謹。（蕊）

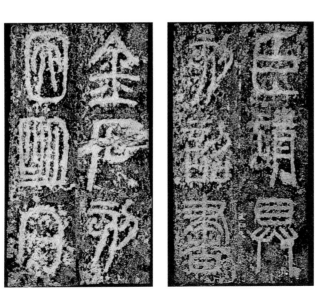

秦《泰山刻石》局部 西元前209年 明拓本
北京故宮博物院藏拓本

小篆，秦始皇二十一年（西元前219年）登泰山，丞相李斯為歌頌秦始皇統一中國的功績而刻石。石四面有字，前三面為始皇時所刻，後一面為二世時所刻。相傳為李斯所書。現僅殘石三片，共十字，在山東安岱廟內。泰山刻石字形工整嚴謹，筆畫圓轉勁健，猶如玉箸，後人稱為「玉箸篆」。鄧石如篆書得力於此石甚多。

釋文：萬綠陰中。小亭避暑。八闥洞開。几簟皆綠。雨過蟬聲。風來華氣。令人自醉。

頑伯鄧石如

書雅大兄茇本屬　吳大澂

清　吳大澂《篆書知過論》軸　花
箋紙本　129.3×60.3公分
北京故宮博物院藏

吳大澂(1853～1902)，江蘇蘇州
人，字清卿，號恒軒，清同治七
年(1868)以進士入詞林，歷官廣
東、湖南巡撫，因光緒十年
(1884)中日之戰督師無功，獲遣
回籍，主講於龍門書院，工書
法，行楷方正流麗，篆書參以古
籀，小篆酷似李陽冰，又以其法
作鐘鼎文，為世所推崇。著有
《說文古籀補》、《古字說》、
《古語圖考》等，其篆書與鄧石
如師法同宗，然風格迥異。

《皖口新洲詩隸書》

1796年 軸 紙本 134.7×62.6公分
北京故宮博物院藏

此幀隸書大作爲鄧石如五十四歲時的力作，適逢其精力旺盛，書法成熟階段，故而其作更顯得法度謹嚴，既具瀟灑俊逸之姿，潑辣奔放之態，又復加之古拙蒼勁，氣勢磅礴之妙。書作中內容爲鄧翁自作詩的初稿，書贈楚橋八兄先生的。軸中書法在結字上以扁長互見，行距間緊密而字距卻顯寬疏，用無窮魅力，轉折處見方圓，撇捺之筆有北碑之態，使其隸書的個人風貌獨現。

作品《皖口新洲詩隸書》軸，其隸書古雅直逼漢人，無近人作手之習氣，筆致略用篆意，自然高妙。包世臣這樣評價鄧石如隸書：「其分隸則遒麗淳質，變化不可方物，結體極嚴整，而渾融無跡，蓋約嶧山、國山之法而爲之，故山人自謂：『吾篆未及陽冰，而分不減梁鵠。』」又曰：「懷密布衣，篆、隸、分、眞、狂草，五體兼工，一點一劃若奮搏，蓋自武德以後，間氣所鍾，百年來書學能自樹立者，莫或與參，非一時一州之所得專美也。」趙之謙也說：「國朝人書，以山人爲第一，山人書以隸爲第一，山人篆書從隸出，其自謂不及少溫當在此，然此正越過少溫。」鄧石如在隸書上是繼鄭簠、金農之後有所創新的大家。對兼擅篆隸者來說，隸書的難度則更大此，在儀態萬方的漢碑中寫出自己的風格，實非易事。

鄧石如隸書貌豐骨勁，鋒芒回殺，有一股懾人心魄的力量。使人體會到「中正」的美感。此作品隸書深得《曹全》遒麗，出以《衡方》之淳厚，《石門頌》之縱肆，《夏承》的奇瑰，無不兼而有之。他將隸書的結體寫得緊密，有北魏書風之特色；用篆籀之筆而略帶行草筆意，故神采飛動；波挑也獨具個性，隼尾處不是一味向右出鋒，而時橫挑扁平，捺筆往往向右下出鋒，有筆斷意屬之勢。其早年用筆近乎鄭簠，晚年有金農之神韻，間有別於金農的是鄧石如不靠側鋒，基本上以中鋒行筆，遺貌取神，大氣磅礴，令人歡爲觀止。

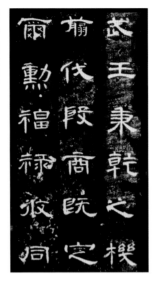

東漢《曹全碑》局部 1985年 明拓本 253×123公分
北京故宮博物院藏拓本

隸書，全名《漢郃陽令曹全碑》，現藏於西安碑林。此碑書法出用筆立，未署書人姓名，字形呈扁形，中宮收攏，細長的橫畫與柔美的圓潤，筆劃著力，字距疏空，體有骨力，點波挑相映成趣。「秀美」爲其風格特徵，故而有人稱《曹全碑》宛如體態窈窕、婀娜多姿的少女。鄧公書法受用於此碑。

東漢《禮器碑》局部 156年 拓本
北京故宮博物院藏拓本

漢《禮器碑》，又名《韓敕碑》。碑的四側均刻有隸書，這種形制在漢碑中並不多見。《禮器碑》立碑年代爲西元一五六年，今存於山東曲阜孔廟中。《禮器碑》用筆細而挺健，方中寓圓，圓中兼方，似鐵畫銀鈎，在挺拔的線條中含著凝重和樸厚。其波挑斜度大，捺腳重，整體形貌呈俊秀一路。鄧石如深得其精髓。

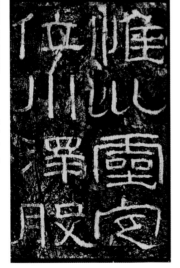

東漢《石門頌》局部 148年 拓本
北京故宮博物院藏拓本

《石門頌》，隸書，額題《故司隸校尉楊君頌》，東漢建和二年(148)摩崖刻石，王升撰文，未署書人姓名，內容是記司隸校尉楊孟文主持修復襃斜棧道事，因在陝西襃城縣東北襃斜谷石門崖壁上，故名。此碑飄逸多姿，用筆圓勁縱放，結體灑落自然，素有「隸中草書」之稱。

東漢《夏承碑》局部
170年 拓本

《夏承碑》，東漢建寧三年（170）。其結構體勢如隸書，然隸書之意韻尚存，結字奇拙、古樸、富有很強的裝飾意味。歷代書法大家都常師法摹寫，鄧石如也效法此碑。使其隸書得其外貌的結構，用筆寬厚粗獷，行筆中圓而滯拙，具有一種渾樸沉勁之勢。

此軸乃鄧石如為送祝瑤坡參軍歸崇明縣所書之五言絕句詩，詩云「玉邃梅花月。金樽鄂渚樓。行旌共江水。同是向東流」。鄂城位於湖北，崇明縣屬上海市，是中國第三大島，位於長江入海口，與江蘇海口市形成一條水帶。此軸隸書內文二十字，題款十七字，為鄧公隸書佳作，結字極盡工整平穩，用筆也圓熟而老到。

從書作中不難看出，鄧石如的隸書奇古之處含蘊在其平實之中。幅中鄧石如將漢隸偏扁的形體偶稍作長，用墨濃重，撇捺處有漢碑筆勢，結構相當古拙、灑脫、豪放。揉《曹全碑》、《乙瑛碑》、《華山碑》、《衡方碑》等漢碑為一體，淋漓盡致地表現其獨具特色、個性強烈的「鄧氏隸書」的風貌。點畫結構極具完整性和運動感，渾然天成，大

有「字不驚人死不休」之陣勢。他以強調筆劃的粗厚來增加氣韻的沈鬱感，他以重視筆劃排列的均衡來加強視覺的平正感，在他平人，其思想一貫是講勤重德，如其在《與姪實的書風中間並不缺少飛宕、高古、雄闊、箚》中云：「汝輩可不及時自勉哉？父母不樸拙之美，只是與一些專擅者相比便稍覺遜足恃，家業不足恃，可恃者、讀書明理，存色而已。鄧氏飛宕的姿態不像鄭簠、高古氣心忠厚。」讀書明理，存心忠厚，乃治息不及金農，雄闊的威儀不如伊秉綬，樸拙國治家之本。也可以映射出其習書之道，做的風度不敵何紹基。然獨擅不若兼美，論綜人之道、藝品與人品。

合素質，鄧石如無愧是清人隸書第一人。
鄧氏書風一向凝重沈穩，所謂作字如

此碑全稱《衛尉卿衡方碑》，隸書，有碑陰。東漢靈帝建寧元年（168）刻。其藝術特徵為：雄渾方正，用筆肥厚古拙，結字寬綽疏朗，行格之間字字茂密而不留空隙，從嚴格中出險峻。鄧石如隸書深得其精髓。楊守敬說《衡方碑》為「古健豐腴，北齊人書多從此出，當不在《華山碑》之下」。

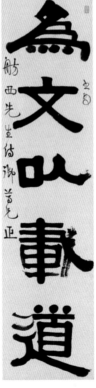

伊秉綬所書隸書個性明顯，橫平豎直，布白勻稱，其用篆書筆法來寫隸書，故而筆劃圓潤，粗細相近，沒有明顯波挑，章法有特色，字字鋪滿四面撐足，給人以方整章嚴的裝飾美感。與同時期鄧石如的隸書面貌各異。

吳熙載書法風格與鄧石如的藝術語言能產生極大的共鳴。可見鄧石如書法藝術的魅力。在鄧石如書法、篆刻藝術的傳人中，如果說包世臣僅僅在理論上彰揚了鄧石如的藝術主張，那麼，吳讓之才稱得上是鄧派書、印藝術的真正繼承者。

14

司徒臣雄司空
田臻稽首言魯
前相瑛書善諸

東漢《乙瑛碑》局部　153年　明拓本
北京故宮博物院藏拓本

此碑為隸書、全名《魯相乙瑛奏置孔廟百石卒史碑》，又稱《孔和碑》，鐫立於東漢桓帝永興元年(153)，未置書人姓名，碑末刻有宋人張稚圭題記謂「後漢鍾太尉(鍾繇)書」不確。碑中所記為魯相乙瑛請為孔廟置百石卒史一人，以掌檢禮器的往返公牘。原石今在曲府孔廟。此碑書體端莊凝重，氣象雍容，是漢碑中的名品。鄧石如在此碑中下的功夫較深。

金遐楄學月盦尊鄂
渚樓行雍共江水同
昆向東流

參軍嶕崧的化完白鄧石如

鄂城送祝瑰破

《崔子玉座右銘》 1802年 紙本 日本私人藏

無道人之短　無說己之長
施人慎勿念　受施慎勿忘
世譽不足慕　唯仁為紀綱
隱心而後動　謗議庸何傷
無使名過實　守愚聖所臧
在涅貴不緇　曖曖內含光
廢　藏　產　涅　貴　不　清　曠
內　令　主

此聯為鄧石如所書座右銘，內文一百字，款識十三字，計一百一十三字。此作款署「壬戌長至節」，於嘉慶七年（1802）書後漢崔瑗之座右銘時，歲巳六十。此件隸書可見鄧石如書法之功力，尤其第一、第二行的「之」、第二第三行的「勿」字，匠心獨運，各有姿態，筆力相當深沉，字字起迄相當謹慎，平穩感十足。

鄧石如揉合楷、篆之筆意，儘管當時取法漢碑，研習隸書者雖大有人在，但多囿於漢碑的沉厚樸茂，罕有跳出其面目者，即使是功力深厚的桂馥、黃易等人，亦困於脫變，略嫌拘謹。而鄧石如的隸書則在其反覆臨習、融會貫通的基礎上，形成了鮮明的個人風格。鄧石如在用筆上鋪毫直行，裹鋒而轉，不拘於摹仿碑拓效果，而以遒勁爽利為特點；結字重心上移，下部舒展，成為繼金農之後又一位能夠出入漢碑，自立門戶的成功者。

鄧石如隸書的價值在於，他能夠領悟和把握漢隸技法的基礎上，透過刀刻墨拓的掩蓋和長期風化的侵蝕，尋求到漢隸的神韻及真諦，在保持厚重淳實的同時，將遒勁豪放的「書寫」之趣作為表現內容，在強調點畫的完整性和運動感的同時，也描摹出漢碑之形貌，使其書風脫穎而出，卓然而立。我們可以這樣認為，鄧石如的隸書具有總結得失，獨開氣象的意義。

鄧石如隸書風格有著「光明正大」、「堂堂正正」的氣息，欣賞其書作能給人有新的啟迪：在思想已相當解放的當代，由於大家

清 黃易《隸書摹婁壽碑字》軸　紙本　102×30公分　北京故宮博物院藏

黃易(1744～1802)，與鄧石如同時期人，字大易，號小松，浙江杭州人，黃樹穀之子。山水師法董巨、花卉宗惲壽平，精博古，工書，尤精隸法，隸法中參以鐘鼎，愈見其拙樸古雅，為丁敬高弟，有出藍之譽。《桐陰論畫》云：「分隸書筆意沉著，脫盡唐人窠臼。」

都在尋求有別於他人的書法風貌，因而出現了對奇異之美甚至「怪誕」的探掘形成了一股熱潮，而忽視了對正大之美的正視。就事實而言，對主流的放棄是一種嚴重認知上的誤解，缺少了這種主流的薪火傳承，那麼其他的雲彩繽紛的奇異之美便失去其存在的根本。

清 金農《隸書碑記》軸　紙本　106.5×38.7公分　北京故宮博物院藏

金農(1687～1761)，字壽門，號冬心，浙江錢塘人。居揚州八怪之一，詩文書畫金石皆精。金農書法長於碑版，嗜奇好古，收金石文字千卷，精鑒賞，工篆刻，喜為詞歌、銘贊、雜文。其書法大體有三種風範：其一為隸書；其二為漆書；其三以碑法與自家的漆書法採合成的行、草書，工書法。鄧石如隸書也曾受及其影響。

清 錢大昕《隸書七言聯》軸　紙本　118×30公分　吉林博物館藏

錢大昕(1728～1804)，字及之，號辛楣等，為乾嘉學派的重要學者之一，著述極豐，其書法疏散雅逸，文人氣息甚重，與鄧石如同時期人，清人蔣寶齡云：「竹汀(錢大昕)博於金石，尤精漢隸。」

《四體書冊》

楷書部分第11-14開 1793年 冊 紙本 25.7×11.1公分
北京故宮博物院藏

此爲鄧石如於乾隆五十八年所書《四體書冊》之楷書部分，每開四字，第十六開題「湘畠六哥雅鑒。弟琰」。包世臣第十八開有題記：「⋯⋯唯正書至少（指晚年楷書數量）而詣爲至精。蓋出入石門銘而可與化度廟堂伯仲者也。」說明鄧石如楷書本於漢碑石刻而創新，故此作可見其筆力之厚重。

由作品我們可窺鄧石如的楷書，點畫飽滿豐富，下筆斬釘截鐵，方折峻挺，而收筆多用出鋒。結字橫平豎直，茂密緊結，重心穩定。與當時常見的楷書最大的區別在於其不遵從橫畫左低右高的運筆習慣規律，也沒有點畫起止粗重，中間虛浮的「中怯」現象，而是在一字之中輕重平均分佈，一畫之內勁健的力量貫穿首尾。其結體平穩工整，嚴肅沉雄，筆筆結實，拙多於巧，表現端莊、安祥，儼然一派從容不迫的大將之氣度。正文中十五字楷書，以方筆居多，挑勾筆劃往往用隸法，結體疏朗有致，雖工整仍有踔厲風發之勢。細細品味鄧氏書，對照賞之典範者，也可以說是正宗魏碑。清代的兩大書論家包世臣、康有爲推崇備至的魏碑就是這一類。這類書論中方筆造字，以其獨特的美來立足，而成爲書法藝術中珍貴的創造。

北魏《元簡墓誌》局部 498年 拓本 73×34公分

西安碑林博物館藏

此碑爲北魏太和廿三年的墓誌書法，從其書法風格上看，方筆斬截，稜角森挺，結體扁方緊密，可作魏碑之典範者，也可以說是正宗魏碑，標準書體。清代的兩大書論家包世臣、康有爲推崇備至的魏碑就是這一類。這類書論中方筆造字，以其獨特的美來立足，而藏於山東曲阜孔廟中。

北魏《張猛龍碑》局部 拓本 山東曲阜孔廟藏

此碑立於北魏孝明帝正光三年（522），全稱《魏魯郡太守張府君清頌之碑》。其碑運筆剛健挺勁、斬釘截鐵，結體富有特色，外鬆內緊，收放自如。忽大忽小，俯仰揖讓，碑中有許多字往往以欹側爲主，並故意挪動某些部位，使重心發生偏移，以此來追求字的奇險之神態。康有爲譽此碑爲「正體變態之宗」。現

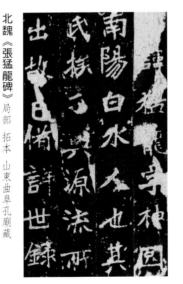

相逕庭。由於鄧石如的眞楷書法效法六朝碑版，且對於漢碑已有了很深的功底及獨到的見地，又能以篆書之筆法入楷，因而寫出來的字「一洗圓潤之習，遂開有清一代碑學之宗」。故人稱鄧石如碑學巨擘。

鄧石如楷書，當時能賞識的人不多，其原因是鄧氏之楷書迥殊時尚，沒有從唐楷入手，而是直接取法南北朝的《張猛龍》、《賈

使君》、《石門銘》、《梁始興六朝碑》等碑。有人曾說在清代書壇北魏碑的盛行是鄧石如開其端，而包世臣導其源；包世臣是碑學如開山之祖，而鄧石如則是碑學之祖師。康有爲曾作詩《題詠鄧石如書》：「歐體盛行無魏法，隋人變法有唐風。千年皖楚分張鄧，下筆蒼茫變白虹。」

可觀，與那種雍容華貴的館閣氣象的字則大析後不難發現鄧氏的楷書與歐陽詢、褚遂良及北魏《猛龍碑》有暗合，典雅飄逸，靜穆

曰
居

無
忘

在
上

忘
危

正

敬
則

19

《泰山嵩嶽楷書詩》

軸　紙本　94.8×39.7公分
北京故宮博物院藏

此楷書軸為鄧石如晚年的作品，凡四行，每行八字，最後一行四字，加題款。內文計二十八字，另題款十一字，共三十九字。鄧石如兩次遊山東，一在春天，一在秋天，書此軸時，由感而發，觸景生情。心由境生，手由心駕，乃有此書軸。此幅作品寫得十分自然，心手相應，絕無半點矯揉造作之態。可謂「妙手偶得」之佳作，章法處理上大大方方，並不以橫輕豎重或左低右高的「妍麗之態」來取悅於人，而是以追求端莊安祥的書法風格來征服人。鄧石如對泰山的感情極深，「揚州八怪」的羅聘曾以墨筆作過《登岱圖》，鄧氏自作《登岱》詩「岱秩巍巍秉節旄，峻嶒直上走猿猱……」（《完白山人詩存》）

鄧石如的楷書，不入樊籬，自出機杼，且其極強的個性特色。由作品可窺，鄧石如所得力處，在於北朝碑誌刻石一路，而非帖學遵從唐人楷法。其楷體風貌爭議頗多，近

世馬宗霍先生云其「楷行皆入體」，另有人云「深於六朝人，蓋以篆、隸用筆之法行之，姿媚中別饒中澤，固非近今所有」，「眞書雖不入晉，其平實中變化，要自不可及」，「簡肅深沉，雁行登善，非徐裴以下所及」等等。然而，鄧公通過數十年的專研探究，挖掘隸之奧秘，師古而化，遍臨碑版，奠定扎實的根基，逐步擺脫了唐以後的氣味，鄧石如就這樣捨近圖遠，捨易就難，追本求源，上追漢魏，不參唐人一筆，雖唐人楷書法牢籠千載，使後世難以自立，然則鄧公另闢新徑，溯六朝，取法呼上，就這種勇敢求索的精神是十分難能可貴的。

縱觀鄧公的此楷書之作，其駕馭筆墨的技巧已能純能自然，絲毫沒有半點矯揉造作之態，其楷書蘊藏著濃厚的隸味，也盡力表現著變化多端的特色，無論書寫的點橫撇捺，或橫鉤豎鈎幾乎都顯示出其精湛的筆致。其率眞的個人風貌赫然展現，並給欣賞者帶來一股意趣橫生的六朝特有的香淳，表現出其個人從容不迫的大將風範。

清 趙之謙 《楷書冊》 冊 局部
紙本 28.5×31.8公分
北京故宮博物院藏
趙之謙的魏碑楷書，取之《貫思伯》、《鄭文公》、《張猛龍》諸碑，並能化剛爲柔、剛柔相濟、婉委通達，以求獨立。
上圖：第八開；下圖：第十開

道能登
靈躍景
食翠芝
飲五體
不厚則其
貞大舟也
水之積也
無力
撝尗

清 包世臣 《楷書警語》 紙本 137.5×63.5公分
北京故宮博物院藏
善與人交久而能敬
榮且溺之耦耕廿山
林之杳蘄遁世無悶
恬侠淨漠
包苴寫
包世臣大力提倡和頌揚北碑，所著《藝舟雙楫》對後世書法的變革影響很大。包世臣爲鄧石如的弟子。書學水準極高，書藝稍不如理論。雖爲鄧翁弟子，其書法功力較鄧石如差距甚遠。

南梁 陶弘景 (傳) 《瘞鶴銘》 局部 宋拓本
北京故宮博物院藏
楷書。摩崖石刻，此石雖爲南朝所刻，但觀其本勢，圓筆藏鋒，雄強勁健，已現楷書日臻成熟面貌。用筆有篆隸遺意，並揉合北碑筆法，從而增添了渾厚古樸的氣勢。《瘞鶴銘》的作者是誰，歷來眾說紛紜。宋代黃伯思首肯《瘞鶴銘》爲南朝梁陶弘景所書，後人多從其說。

清 張裕釗《行楷七言聯》
紙本 129.5×29.6公分
北京故宮博物院藏

張裕釗(1823～1894)，字廉卿，號濂亭，書法得力於魏晉南北朝碑版，並自成風貌。康有為稱他書法「高古渾穆，點畫轉折，皆絕痕跡，而得態逋峭特甚。」觀其書作與古人名碑帖相比則有差距，然其能變古為己，移古之方筆為圓筆，矯欹側為方整，變峻峭為遒潤，故而自樹一格。其書法與鄧石如風格有同工之美。

商舩結纜度青沿

客店上簾沽白酒

懷初尊先大人鑒

弟陸裕釗

春山嶠以立「身明

鏡止水以居心青天

白日以應事光風霽

月以待人

蘊山二兄屬書

完白鄧石如

《山居早起詩》

約1800年 軸 紙本　日本私人藏

此軸為鄧石如草書五言絕句一首。凡四行，共二十九字。在清人書法史上，鄧石如是以篆、隸書名世的大家，非是他行、草寫得不佳，而是相對於其自身不過是不及篆隸而已。就鄧石如行、草而論，儘管與劉墉、王文治、翁方綱等同時期名於於世，然而他們都走上了「二王」唐宋諸家及趙、董之道，書法上所表之態略顯妍麗過之，神采不足。但是，鄧石如則以漢魏諸碑為祖，且深研於篆隸，故為行、草書的發展奠定了良好的基礎，所以鄧石如筆下的行草自然也能夠達於「功性兼備、神采豐實」之境。在鄧石如的行草書法中，許多字裏行間都能滲透著篆隸筆意，全篇非常緊湊，暢達而風神十足，有含蓄、筋骨血肉，無不具備，筆意中妙趣橫生，如天馬行空，了無滯礙。然有片面品評鄧石如者，因其行、草不及篆、隸，竟謂其「真，行皆未入體，草則野狐禪耳。」這便有片面擴大化之說，並不客觀，值得商榷。

毋庸置疑，對鄧石如書法藝術的評價，鄧石如四十餘年的書法探研以及他留存於世的大量的書法作品可以證明一切，他以其飽滿的情緒和雄奇的筆墨，創造了筆墨飽滿和氣勢雄渾的書法。首創了「計白當黑」之論。以此來指導書法實踐，使哲理、書理、畫理相參，使書法理論得到一次昇華。就鄧石如《山居早起詩》軸來看，幅中用筆豪放且凝重，結體造型豐富，空間意識很強。作品中多宗黃庭堅的筆墨情調，姿勢奔放。行筆穩健，筆勢略緩，自然中帶有情趣的博動，行中有留，動中有靜，但其變化、形似、和諧動，行中有留，動中有靜，但其變化、形似、和諧

清 鄧石如 《草書五言詩》軸　紙本　105.5×47.15公分　北京首都博物館藏

此幅鄧氏的草書與其《山居早起詩軸》的書法藝術風格較為相似，但以焦墨書寫，行筆澀勁，沉渾自然，行文中筆意妙趣橫生，神采豐實，其筆墨情調極為和諧統一，章法完美。同是鄧公之傳世作品為數較少的書體。

宋 黃庭堅《諸上座帖》局部　1100年　卷　紙本　33×729.5公分　北京故宮博物院藏

黃庭堅(1045～1105)，字魯直，號涪翁，又號山谷道人，世稱黃山谷。《書史會要》稱其書法「工正楷、行草楷法妍媚，自成一家。」其草書作品落筆奇偉崛峭，氣勢豪放，矯若游龍，結體長扁寬窄，變化多端，黃師學懷素，多求其「韻味」而不追其「形似」。從這一點看，鄧石如也頗得黃庭堅草書之神髓。

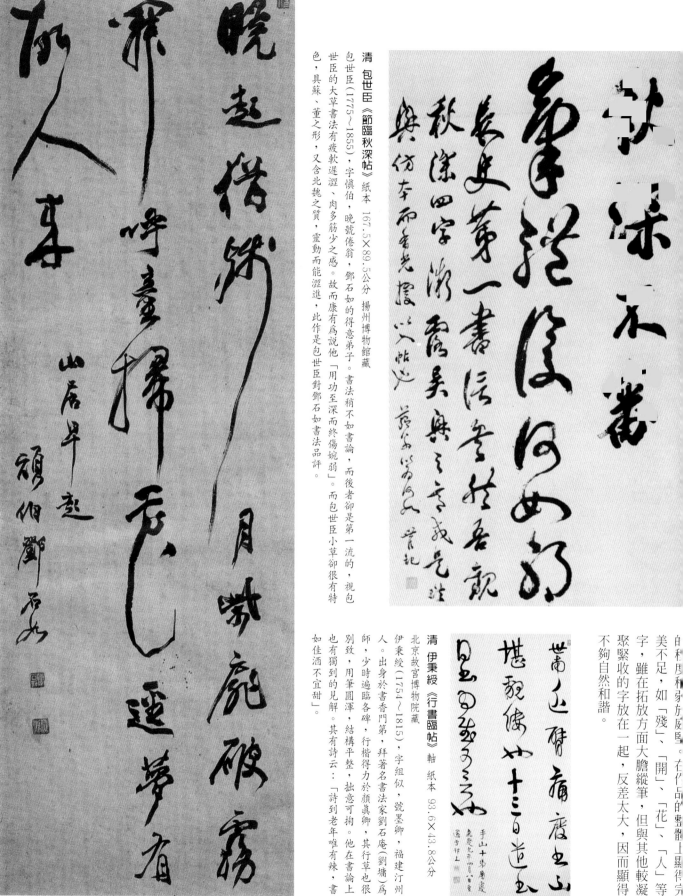

清 包世臣《節臨秋深帖》紙本 167.5×89.5公分 揚州博物館藏

包世臣（1775～1855）字慎伯。晚號倦翁。鄧石如的得意弟子。書法稍不如書論，而後者卻是第一流的，視包世臣的大草書法有疲軟遲澀、肉多筋少之感。故而康有為說他「用功至深而終傷婉弱」。而包世臣小草卻很有特色，具蘇、董之形，又含北魏之質，靈動而能澀進，此作是包世臣對鄧石如書法品評。

白粉底和勾金反臣。在作品的章體上顯得完美不足，如「殘」、「開」、「花」、「人」等字，雖在拓放方面大膽縱筆，但與其他較凝聚緊收的字放在一起，反差太大，因而顯得不夠自然和諧。

清 伊秉綬《行書臨帖》軸 紙本 93.6×43.8公分 北京故宮博物院藏

伊秉綬（1754～1815）字組似。號墨卿。福建汀州人。出身於書香門第。拜著名書法家劉石庵（劉墉）為師，少時遍臨各碑，行楷得力於顏真卿，其行草也很別致，用筆圓渾，結構平整，拙意可掬。他在書論上也有獨到的見解。其有詩云：「詩到老年唯有辣，書如佳酒不宜甜」。

《遊五園詩》

軸　紙本　159×42.2公分
北京故宮博物院藏

此聯乃爲鄧石如晚年所書行草五言詩　草作品較少，此軸大字草書，屬鄧石如傳世
軸，凡文四十字，款七字。鄧石如傳世之行　名軸之一。

青海黄河卷塞雲

安吉吳昌碩時年八十三

清 吳昌碩《集杜子美七言聯》下聯　1926年　紙本　136×33公分　私人收藏

此作可窺吳昌碩在處理章法結構上的鮮活靈動。觀其書，其行書書得力於黃庭堅、王鐸筆勢之欹側，黃道周之章法，簡中又受北碑書風及篆籀用筆之影響，大起大落，遒潤峻險，充分體現了吳氏書法「用法遒勁，氣息厚深」的特點。其書法也受鄧石如影響頗深。

清 康有爲《行書軸》紙本　132.3×64.7公分　北京故宮博物院藏

康有爲(1858～1927)廣東南海人，人稱「康南海」。政治上推行新政，發動了戊戌變法，著有書法論著《廣藝舟雙楫》。其書法從碑出，運筆無帖法，逆筆長鋒，遲送澀進，轉折處常常提筆暗過，圓潤蒼厚，氣勢開展，大氣磅礴。近代許多書家深受其影響，與鄧公書作有意趣同工之妙。

人們普遍認爲鄧石如以楷、行、草中常參入篆、隸筆意，此聯中可以覽見。其作神定氣足，鬱勃凌厲，終使此作有異軍突起之致，帖學遺意爲之掃蕩矣。鄧石如行草作品不多見，此幅行草軸，一反其篆書中平和簡靜，遒勁天成，淳雅蘊藉的氣息，呈現出一派渾樸蒼茫、奇偉跌宕的博大氣象。鄧石如的篆隸成就爲世人所尊，其晚年的篆書線條緊湊凝重，已臻佳境。他的行草也得力於篆書功力的滋養，用其篆、隸筆意入行草亦別開生面，將篆書線條圓潤郁屈，肉腴豐暢揉合到草書之中，草書線條中則更顯得雄渾古樸，字的結體大起大落，奇偉矯健，其中「濤」、「洲」、「逢」、「勝」字結體更見其匠心獨運的妙機，神龍跳騰飛動，傲遊馳騁的勢態躍然紙上。給欣賞者帶來了無限的想像空間。鄧石如書法開清一代風氣，對清乃至現代有著深遠的影響。

歷覽鄧石如所遺墨蹟，我們不難發現，其早期行草書作所見不多，然則，在其晚年之行、草書作品則令人過目而撼心。尤其大字行草書，許多字中都滲透著篆隸的筆意，從每一字到整幅作品中，皆可窺其章法結構非常緊湊，用筆十分流暢，有風神、含蓄、筋骨血肉，無不具備，筆意中妙趣橫生，若奮若搏，如天馬行空，了無滯礙。鄧公經過數十年的書法實踐，加之個人的閱歷、刻苦鑽研，以其自身的飽滿熱情和雄奇筆墨，終於創造出其獨具個性的筆墨飽滿和形體雄奇的書法佳作。

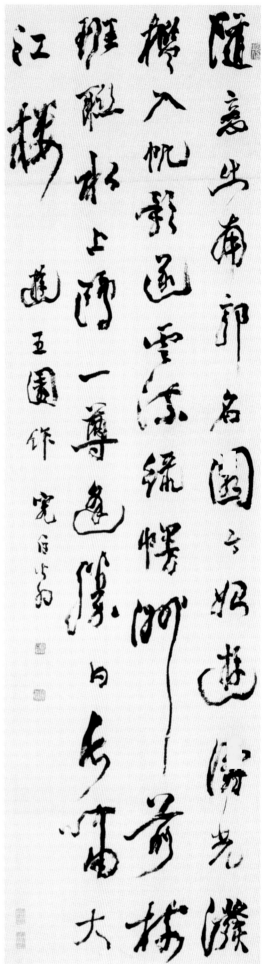

《遊五園詩》

釋文：隨意出南郭，名園方始遊。濤光瀺檻入，帆影逐雲流。綠幔洲前樓，班聯水上鷗。一尊逢勝日，長嘯大江樓。遊五園作。完白翁。

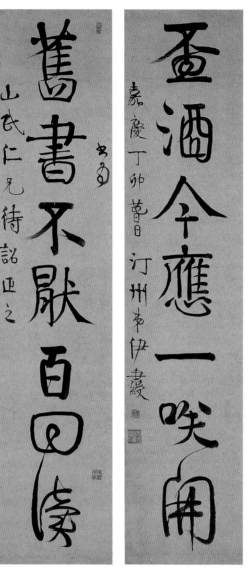

清 伊秉綬《行書七言聯》1807年 紙本 131.6×29.3公分 上海博物館藏

此行楷七言對聯，內文「舊書不厭百回讀，盃酒今應一笑開」。上聯款題「嘉慶丁卯昏日 汀洲弟伊秉綬」。伊秉綬行書多學李東陽，楷書則學顏真卿爲深。此聯兼收博取晉唐書風，自抒己意，筆法流暢，灑脫自然。中鋒行筆，可見其使用篆隸筆法書寫行書。作品整體澹然平實，使得觀者有寧靜之感。伊氏書法令人感動的地方，就在靜穆中感受其不平凡。（蕊）

清 劉墉《行書米芾詩軸》紙本 80.1×46.7公分 上海博物館藏

劉墉（1720～1804）字崇如，號石庵、青原、日觀峰道人等，諡文清。清代張維屏於《松軒隨筆》稱：「劉文清書初從趙雪松入，中年後乃自成一家，貌豐骨勁，味厚神藏，不受古人牢籠，超然獨出。」包世臣《藝舟雙楫》評述：「文清少習香光，壯遷坡老，七十以後潛心北朝碑版。」劉墉與鄧同時期，然風格各異。

25

篆刻 《江流有聲 斷岸千尺》

5.35×3.35公分
西泠印社藏

「江流有聲，斷岸千尺」句出自蘇東坡《後赤壁賦》，是鄧石如主要代表作之一，在章法安排上，疏密有致，「流、斷」二字繁寫增加其密度，以密襯疏。「江」字與「岸、千、尺」三字相互呼應，筆勢開張，大片寬地又同時與「斷」字呼應成趣，加上「流、有、聲」，形成了鮮明的對比。他的這種文字安排也啓動了印面，打破了印面的平均呆板。同時也符合了他在書法理論方面提出的「字畫疏可走馬，密不透風」的美學觀點。鄧石如對於碑派書法用力最深，繼而成爲當時碑派書法的傑出代表。由於其書法傑出的成就，加之篆書的雄厚基礎，對其在印章方面熔鑄了許多在書法方面獲得的領悟。後人總結其制印的成功秘訣「書從印入，印從書出。」

鄧石如當時代，正值皖浙兩派稱霸書壇之時，但他絕不滿足於前人和印家所取得的成果，而以自身雄厚的書法爲基礎，做到了「書從印出，印從書出」，打破了漢印中隸化篆刻的傳統程式，首創在篆刻中採用小篆和碑額的文字，從而拓寬了篆刻的取資範圍，在篆刻上形成了自己獨特的剛健婀娜的風格，巍然崛起於當時的印壇，形成了皖浙兩派的對峙之勢。

鄧石如篆刻並不像明代印人多從摹漢印入手。有史料表明，他是從學習明代何震、蘇宣、梁千秋等流派篆刻家的作品入手，所以鄧公早期的印作仿明人的痕跡十分明顯，以後由於他直接將自己的篆書的情趣以吸取漢碑額篆書的風采鑄入印中，得到了意想不

到的效果，故一變其當時的舊顏，形成了以圓健勁勝、風神流動、婀娜多姿，具有十分明顯的筆墨情趣的印風，尤其他在朱文刻印上有獨到的見地，打破了前賢的成規。誠如吳讓之所云：「以漢碑入漢印，完白山人開之，所以獨有千古。」（吳讓之《趙撝叔印譜序》）後人將他與包世臣、吳讓之等稱之爲「鄧派」。

鄧石如刻《我書
意造本無法》
3.5×2.8公分
上海博物院藏

此印文出自北宋大文豪蘇東坡的論書語：「我書意造本無法，點畫信手煩推求」。

在印面上，鄧石如可謂匠心獨運，在細朱文的刻法上可以說前無古人，汲汲妙造。他把宋元圓朱文的刻法發展到這種細白文的刻法中。印中文字的方圓曲折完全視印之形式随機搭配而出，這種白文的線條也最能夠體現出鄧公書法的筆情墨趣和以刀當筆的金石風韻。

鄧石如刻《意與古會》 5.5×5.5公分 上海朱雲軒藏

此印使鄧石如純熟的刀法和篆隸功法得到了盡情的發揮，其瀟灑的運刀，如見遊刃恢恢，項刻立就。視其印，其鐵線篆酣暢淋漓，剛健與婀娜竟如此統一得至善至美。全印四字，三密一疏，其特色鮮明。

釋文：江流有聲　斷岸千尺

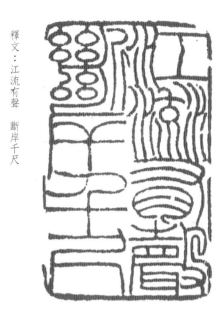

趙之謙刻《趙之謙印》

趙之謙印風深受鄧石如的影響，其篆刻在浙派西泠八家衰退後獨樹一幟，在印學上主張「印外求印」，除重視將自己具有個性的書風之篆書融為印作外，還能利用當時所能見到的金石資料，廣開印文資源，曾有印跋云：「取法秦詔漢鐙之間，為六百年來撫印家立一門戶。」

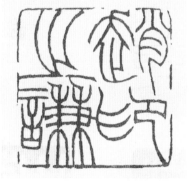

鄧石如刻《家在龍山鳳水》2.6×2.6公分

上海朵雲軒藏

此印為鄧石如自鐫且留為己生前所用。頌其家鄉充滿詩情畫意，美妙情景的寫照。其印仍以細朱文的刀法入印，全印共六字，一如其篆書風貌，印面文字的章法採取了上密而下疏的方法，緊密處使人感到自信，疏處則覺寬綽有餘。

篆刻《淫讀古文 甘聞異言》

上海博物館藏
3.1×3.2公分

此印在風格上力求表現古樸，看似刀法上並不挺勁，但在章法上可看出鄧公卻是在苦心經營，全印八字分三行，疏其中行而密其左右，印中的文字方圓曲折，視印中章法隨機而出，從印中可體現出他書法的筆情墨趣。視其刀法，有別於浙、皖兩派，他以情掣刀，使刀如筆，宛轉流暢，使其剛健婀娜的印風一覽無遺，且刀下金石意味十足。

鄧石如篆刻藝術晚於徽、浙兩派。徽派與浙派篆刻技法及刀法不同，但有兩點是相似的，其一，都崇尚漢法，尤其是白文印基本上未脫漢印模式；二是兩派雖用刀沖、切不同，但追求線條凝重與澀勢是異曲同工的。兩派在形式上追隨漢印的平穩雍容，用刀上追求含蓄凝煉、金石書卷之氣，是清代以文人為主體的印人審美思想標誌性的特點。作為靠書印遊食的鄧石如，其審美思想中師承取法徽、浙兩派，尤其在學習徽派過程中，自覺或不自覺地揚棄了與自己審美觀不合者，貫通變化，形成了一個全新的「鄧派」風貌。在審美基調上，他離開了文人印中的那種幽

深、含蓄、凝重，奏出了自己的飽滿、明朗、健美的調子。在用刀上，他變前人的遲澀為縱橫馳騁，求得剛健婀娜的姿態，打破密，辨其疏營於方寸之內，而賞鑒於毫髮之細，審其疏了漢印的模式。

鄧石如在篆刻上可謂一位開拓者。從其流傳下來的不多的印作中，我們可以看出，鄧石如並非謹守漢法，而是兼收並蓄，力求探索大雅大美的印作，其獨到的「印從書出」的觀念及其個性化的面貌曾影響了一大批像吳讓之、吳昌碩、黃士陵、趙之謙等大師，同時也足以顯示出鄧公在晚清印壇上的不可

替代的位置。

藝術大師豐子愷曾說，篆刻藝術是「經營於方寸之內，而賞鑒於毫髮之細，審其疏密，辨其妍媸」。所以書畫同源，而書實深於畫，金石又深於書。「故非有精微之藝術修養不足與語也。」這些「精闢的見解對於我們理解鄧石如的篆刻藝術有很深的意義。

黃士陵刻《黃士陵印》

黃士陵（1849～1908）字牧父（牧甫），是晚清印壇與吳昌碩一樣爲開宗立派的大篆刻家，其製印出於趙之謙，喜光潔工整，並於方整中得奇險。篆書初學鄧石如，中年主攻金石學，得吳大澂指點，於三代金文浸淫最深，這可在他的印款上見到其風采。此印爲黃士陵自刻常用印。

鄧石如刻《靈石山長》

2.5×2.6公分 上海朵雲軒藏

「靈石山長」與「春涯」二印，其疏密關係呈對角呼應。朱白相映成趣。全印充滿圓渾、樸茂之感，自然天成，極具功力。篆法上工穩對稱，姿態瀟脫，揖讓穿插，相輔相成，展現其刀法上以沖刀和切刀並蓄，這樣鄧公的製印風貌便有別於時人所製漢印。從而使鄧石如個人形象鮮明，鶴立雞群。

鄧石如刻《春涯》

2.7×2.7公分 上海朵雲軒藏

鄧石如刻《疁城一日》

3.3×3.3公分 上海博物館藏

「筆歌墨舞」（在左頁上方）與「疁城一日長」二印有別於一般工整的白文印，由於鄧公已將書法的筆意融化在其刻印的刀法裏，所以橫劃、直劃都洋溢著一種雄渾勁健的強悍氣息。整方印章是方中有圓，圓中有方，顯得非常生動而活潑。尤在「疁城一日長」中「一」和「長」的橫劃，及「長」的下部的圓勢，帶有許多漢碑額上小篆的意味，筆意甚重，這樣鄧公的製印風貌

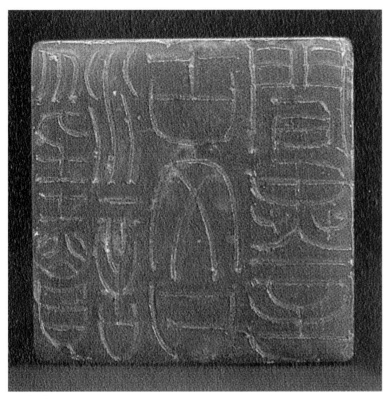

鄧石如刻《筆歌墨舞》 4.7×4.7公分 上海朵雲軒藏

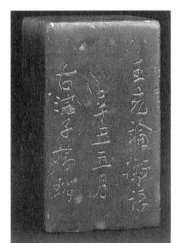

吳熙載刻《吳熙載印》

吳熙載可謂鄧石如篆刻藝術的真正繼承者，他將自己個性風格的篆書用於篆刻，使其篆刻的線條具有鮮明的個性特色，他的篆書和篆刻曾影響到吳昌碩、黃牧甫等到許多晚清的大師。當人們在學習吳熙載之篆刻時應注意不要過於流美取巧，而應注意熟中求生，巧中取拙，從其中也能領悟到「鄧派」的革新精神。此印作為吳熙載的自刻常用印。

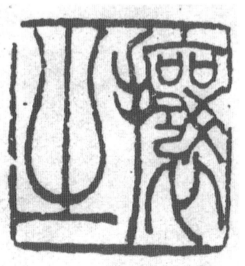

鄧石如書法評論

鄧石如可說是中國書法史上一位劃時代的大師，且對中華民族文化藝術有卓越貢獻，對清代以至近代書法產生了極其深遠的影響。鄧石如書法造詣深邃，無愧是一位集大成的書家。他在藝術領域中具有極強的開拓性和創造性，可謂藝術的「拓荒者」。時人賦於鄧石如的書藝以極高的評價，稱之「四體皆精，國朝第一」。

一、鄧石如篆書風格與成就

鄧石如篆書成就主要在小篆。小篆始於秦，自李斯、李陽冰後，歷代書家作篆無出其玉筋篆的範圍。然鄧石如在篆書時風守舊的基礎上敢於打破樊籬，「破壞古法」，推倒數百年的作篆風格，鑄成他獨具特色的個人風格，使其書品與人品合一，如蒼松之挺立，似翠竹之凌空。鄧公對自己的篆書曾自信地說過：「何處讓冰斯！」

包世臣《國朝書品》中將鄧公的篆隸列為神品，曾稱其篆書「平和簡靜，遒麗天成」。鄧石如篆書的高明之處是開創自己的路，敢於與古人爭衡。其除了在結體上偏長，有自己的獨到的結構方法作篆，更為主要的是在用筆上以隸書的方法作篆，「以隸入篆」的首創，提按起倒，富於變化。鄧公前數千年來竟無一人能突破樊籬。鄧公「以隸入篆」，同時也打破了玉筋篆唯橫平豎直，圓轉流走的線條，以及用筆單調平淡，刻意求工的審美理念。「從筆曲處還求直，意入圓時更覺方」，是鄧石如篆書的寫照，尤其他晚年的篆書，淋漓盡致，變化不可方物。」可見鄧石如的

二、鄧石如隸書風格與成就

鄧石如的隸書，包世臣是這樣評價的：「其分書則遒麗淳質，結體極嚴整，而渾融無跡，蓋約嶧山、國山之法而為之，故山人謂吾篆未及陽冰而分不減梁鵠。」趙之謙說：「國朝人書以山人為第一，山人書以隸為第一，山人分書，筆筆從隸出，其自謂不及少溫當在此，然此正越過少溫。」

鄧石如是繼鄭簠、金農之後有所發展的大家。對擅書者來說，隸書難度則更大，要在儀態萬方的漢碑中寫出自己的面目，並非易事，力具開創性的鄧石如隸書便走出來了，貌豐骨勁，鋒芒四殺，震人心魄。鄧公將隸書的結體寫得緊密，帶有北魏書風的特色；用篆籀之筆而略帶行草筆意入隸，做到「篆從隸入，隸從篆出」，這樣其隸書便會神采飛動。波挑也很有個性，隼尾處不是一味的向上挑筆，而是橫挑偏平，捺筆往往向下出鋒，有筆斷意屬之勢，晚期作品基本以中鋒行筆，遺貌取神，大氣磅礴，令人嘆服。包世臣謂其隸書作品「奪天時之舒慘，變人心之哀樂。」李兆洛謂其隸作「兀岸排蕩，變化不可方物。」可見鄧石如的

三、鄧石如楷書風格與成就

鄧石如的楷書，當時欣賞推崇者蓋寡，察觀中國書法歷史，楷書至唐初已達成熟階段，且為後學之楷則，而鄧氏捨近圖遠，追本求源，上溯漢魏，不參唐人一筆，故而其楷書風格迥殊時尚，取法高古，得法於南北朝的《張猛龍》、《賈使君》、《石門銘》、《梁始興六碑》、《瘞鶴銘》，吸其精髓，方筆居多、挑鈎筆劃多用隸法，結體平穩疏朗，雖工整沉肅，卻有踔廣風發之勢；雖看其正書與歐、褚暗合，但無後人學唐「隸楷」的陳式。其楷靜肅可觀、典雅飄逸，有別於流行時風的雍容華貴的館閣體貌。鄧公楷書得法六朝碑版，時以篆法入楷，故而人稱其楷「一洗圓潤之習，遂開有清一代碑學之宗」。不僅如此，鄧石如書藝的形成，使得清代的碑學地位大大地提高，對清代乃至近代書法產生了極其深遠的影響。

四、鄧石如行、草書風格與成就

鄧石如的主要成就是篆、隸、行、草次之，與鄧公自身諸書體相比，以及與同時期以行、草書名世的諸書家相比，其行、草略遜，但其在行草書筆法上探索的意義卻是非凡的。他開創了碑學派用筆的先河，鄧石如能以金石意味的線條貫注以點畫之中，多提捺，逆順、及輕重多變化，揉合篆隸入行、草的筆法，使其書顯得蒼厚雄健。鄧石如在行、草書法中背逆了帖派的「古法用筆」，而

線條緊澀厚重，渾雄蒼茫，以臻化境。

鄧石如作篆則喜用長鋒羊毫，用「逆入平出」法，八面生風，筆勢雄渾圓勁，結體參有隸味，開吳讓之、趙之謙、吳昌碩之先河，成為繼李陽冰後的第一人。可以斷言，如果沒有鄧石如的出現，那麼就不會有清代篆書的大發展。

三、鄧石如楷書風格與成就

隸書涵容無盡，境界如此之高。

於「顏草槁外，別樹一幟」，被人稱爲「野狐禪」。也正是這種用筆方法，對後人具有極強的啓示性和影響力，那麼後人在碑學的基礎上進行草書的創作都步鄧公之路，得其法後而創造出不同於帖派的且獨具個性之美的線條。

五、鄧石如篆刻藝術風格與成就

鄧石如起初喜歡刻印章，並且最愛模仿漢印。據包世臣所作的《完白山人傳》所云：「獨好刻石，仿漢人印篆最工，弱冠孤陋，即以刻石遊。」「鄧派」的篆刻藝術晚於徽派、浙派，銳眼的鄧石如，察徽、浙兩派的共性，得其要詣，取其精華，揚棄其美與審美不合者，貫通變化，形成了一個全新的以個人風貌出現的且獨具特色的「鄧派」風格，在審美上別於徽、浙兩派的幽深、含蓄、凝重的特色，取而代之，表現出其自身的那種飽滿、明朗、健美的特點。在用刀上，變前人的艱澀爲縱橫馳騁，以求得剛健婀娜、蒼勁厚樸，他將自己的小篆納入方寸的印面，求得酣暢多姿，從而打破了漢印古有的模式。自鄧石如始，首開先河將獨具個性特色的篆書風格在印面上得以反映。鄧石如印從書出的藝術理念的改新，打破漢印的模式，從而達到弘揚了漢印的精神。鄧石如獨具特色的審美觀，源於其庶民的、大俗即大雅，其平實的庶民性在藝術情感上也會表現出他直抒胸臆，色調明朗的個性，其作品帶有濃郁的「山林之氣」。

鄧石如是書法一集大成者，且在中國書壇上起到了救弊振衰的作用，從而掀起了一股研究秦漢碑版的波瀾壯闊的浪潮，爲書壇架起了一座承先啓後的橋樑，其功不可沒。鄧石如也用自己四十餘年對書法篆刻的刻苦探研的實踐，以及用自己的飽滿熱情和雄奇筆墨創造了筆墨飽滿和形體雄奇的書法來證明於世。這些都是毋庸置疑的。

延伸閱讀

高畑常信，《鄧石如の書と篆刻》，東京：木耳社，1988。

松井如流，《鄧元白》，《書品》65號，1955，東京：東洋書道協會。

鄧以蟄編，《鄧石如法書選集》，北京：文物出版社，1963。

穆孝天、許佳瓊，《鄧石如的世界》，台北：明文出版社，1990。

鄧石如和他的時代

年代	西元	生平與作品	歷史	藝術與文化
清高宗				
乾隆八年	1743	四月廿九日生於安徽懷寧縣白麟阪。		米澍輯《米氏祠堂帖》8卷。
乾隆廿四年	1759	開始以書畫印謀生。	翁方綱典試江西，劉墉任江蘇學政。	汪士慎卒。
乾隆廿五年	1760	娶同邑潘容穀之女爲妻。	十月，顒琰生。	汪啓淑編成《庵集古印存》三十二卷。
乾隆廿六年	1761	祖父士沅卒，年七十六爲之作《內碑銘》。	高宗朱批嚴辦江蘇沛縣監生閻大鏞。	朱本、張惠言生。
乾隆廿七年	1762	父木齋攜至壽州，已能訓蒙。	高宗第三次南巡。	梁巘成舉人。李鱓卒。
乾隆廿八年	1763	原配潘氏卒。	全國人口達二億零四百二十多萬。	姚鼐、董誥進士。金農卒。
乾隆卅年	1765	到甯國、江西九江等地以刻印賣字爲生。	高宗第四次南巡。	金榜召試舉人，擢內閣中書。鄭燮卒。
乾隆卅四年		館壽州，識梁巘，受其賞識。		
乾隆卅九年	1774		各省查繳「詆毀本朝」。清水教起義。	王治岐於河北訪得漢《祀三公山碑》。
乾隆四十三年	1778	春，遊江上得交程瑤田，作長歌以志。	徐傑甎、劉翷因文字被斬，沈德潛遭戮屍。	《郎中鄭固碑》《饕餮子碑》出土。張燕昌《金石契》成書。
乾隆四十五年	1780	由梁巘推薦至白門梅家所藏碑刻。冬在揚州作書刻印。	高宗第五次南巡。戴移孝《碧落後人詩集》案發。	劉墉擢湖南巡撫。項懷述《隸法彙鑒》成書。

年號	公元			
乾隆 四十六年	1781	作《謙卦篆書軸》、《梅國記篆書屏》、「意與古會」印。	嘉銓、焦祿、程明湮罹文字獄之禍。	畢沅《關中金石記》成書。曹振鏞成進士，選翰林院庶起士。
乾隆 四十九年	1784	春至金陵與鹽城歲貢生沈紹芳之女結婚。由徐嘉穀介紹與鹽城徐嘉穀定交。	高宗第六次南巡。	劉墉擢協辦大學士。
乾隆 五十一年	1786	作《隸書顏氏家訓》、《隸書韓文公岐陽石鼓歌》、《明湖山明春》等印。	禦史曹錫寶劾和珅，河決桃源司家莊。	程敦泰《漢瓦當文字》成。石樑《草字彙》成。
乾隆 五十二年	1787	妻沈氏生一子，子以難產而殤，亦大病；四月，父木齋卒，親筆作《墓誌銘》。	河決睢川境，從渦、泗諸水入淮。	汪啓淑《續印人傳》成書。翁方綱《兩漢金石記》成書。洪亮吉、張問陶、桂馥登
乾隆 五十四年	1789	訪歙縣徐蘭坡，為徐作《蘭坡》印。	三月，清軍擊敗廓爾喀兵。	四大徽班進京。
乾隆 五十五年	1790	作《湛方生神仙詩序》、《吳梅村江村詩軸》、《四體書屏》、《四體書冊》。	高宗八十歲，普免錢糧。避暑山莊建成。	阮元《石渠隨筆》成書。
乾隆 五十六年	1791	《篆書程夫子四箴屏》、《隸書萬壽寺前秋色好》作於是年。	伊壯圖奏陳吏治腐敗，遭高宗斥責。白蓮教起義再度失敗。	王傑等奉敕編成《續西清古鑒甲編》，同時編成《續西清古鑒乙編》
乾隆 五十八年	1793	《牡丹詩行書軸》、《行書大幅黃鶴樓詩》等作於是年。	英國使臣赴熱河見高宗，遭高宗斥責。	翁方綱詆石如書不合六書之旨。毛際盛、
乾隆 五十九年	1794	《萬花盛處隸書聯》、《內碑銘》、《篆書龍》	楚中白蓮教縱橫，安慶震動。	汪中卒。
乾隆 六十年	1795	築家「鐵硯山房」。十月生一子。	高宗宣佈明年禪位於十五子顒琰。	錢灃卒。
清仁宗 嘉慶二年	1797	作《心閑神旺》印、《脫帽圖小照》。	派額勒登保等鎮壓川楚起義軍。	袁枚卒。畢沅卒於辰州行館。
嘉慶四年	1799	初秋，寓新安，冬來邗上。《徽國朱文公書》、《春夜宴桃李園序》、《少學琴書》。	高宗卒。抄沒和珅家產。	羅聘卒。張惠言、陳壽祺成進士。何紹基、吳熙載生。
嘉慶五年	1800	作《篆書敬止堂橫幅》、《山居早起軸》。	白蓮教首劉之協在河南葉縣被害。	黃易《小蓬萊閣金石文字》成書。
嘉慶七年	1802	正月，妻沈氏卒。《崔子玉座右銘》、《霄漢詩》等作於是年。	宿州發生起義事件，即敗。	孫星衍、邢澍《寰宇訪碑錄》成書。王文治卒。張惠言卒。
嘉慶八年	1803	作《朱子語類》、《寄師荔扉詩》等。	清廷改安南為越南，封阮為越南國王。	翁方綱著《蘇米齋蘭亭考》、《唐碑選目》。
嘉慶九年	1804	續配程氏生一子，《古銘隸書軸》、《宋武帝與臧燾書》等作於是年。		劉墉卒。阮元《鍾鼎彝器積古齋款識》成書。
嘉慶十年	1805	《非禮勿言藏篆書》、《宋教陶孫詩評》等作於是年。十月初四日酉時卒於家。	嚴禁西洋人在中國各地刻經傳教。	紀昀、桂馥卒。阮元、王昶《金石萃編》、錢大昕《潛研堂金石文字目錄》成書。